CHAMBRE DE COMMERCE DE BORDEAUX

QUESTION

DU

RACHAT DES CHEMINS DE FER

LETTRE

A

Monsieur le Ministre des Travaux publics

17 AVRIL 1880

PARIS

IMPRIMERIE CENTRALE DES CHEMINS DE FER

A. CHAIX ET Cⁱᵉ

RUE BERGÈRE, 20, PRÈS DU BOULEVARD MONTMARTRE

1880

CHAMBRE DE COMMERCE DE BORDEAUX

QUESTION

DU

RACHAT DES CHEMINS DE FER

LETTRE

A

Monsieur le Ministre des Travaux publics

17 AVRIL 1880

PARIS

IMPRIMERIE CENTRALE DES CHEMINS DE FER

A. CHAIX ET Cie

RUE BERGÈRE, 20, PRÈS DU BOULEVARD MONTMARTRE

1880

SOMMAIRE

Convention du 10 février 1880 avec la Compagnie d'Orléans.

Contre-projet de la Commission des chemins de fer.

Rachat de la Compagnie d'Orléans.

Motifs probables de cette résolution.

Conséquences funestes de la mesure, soit pour le commerce, soit pour les finances du pays.

Conclusion.

Vues de la Chambre sur la question.

LES MEMBRES

COMPOSANT

La Chambre de Commerce de Bordeaux

A

M. LE MINISTRE DES TRAVAUX PUBLICS

Bordeaux, le 17 Avril 1880.

MONSIEUR LE MINISTRE,

Dans la séance du 12 février 1880, vous avez soumis à l'examen de la Chambre des députés une proposition ayant pour objet l'approbation d'une convention passée entre l'État et la Compagnie des chemins de fer d'Orléans, pour le rachat d'une partie de son réseau (soit 1,557 kilomètres) et ayant pour but d'assurer aux lignes secondaires déjà rachetées par la loi du 18 mai 1878, une importance et une homogénéité dont le défaut paraît avoir été la principale cause d'une exploitation infructueuse. Cette convention n'a pas obtenu l'adhésion de la Commission des chemins de fer ; et cette Commission a confié à l'un de ses membres le soin de déposer un contre-projet tendant au rachat de l'entier réseau de la Compagnie des chemins de fer d'Orléans.

Cette résolution, Monsieur le Ministre, nous paraît renfermer en elle-même le germe de complications fâcheuses et de déceptions financières et économiques que nous n'avons certainement pas la prétention de révéler à vos scrupuleuses et indépendantes investigations, mais qu'il est du devoir d'une Chambre de commerce de mettre en relief, alors même que son intervention n'aurait d'autre résultat que de seconder l'action gouvernementale dans la réalisation d'un projet conforme aux vrais intérêts du pays.

Nous ne nous attarderons pas, Monsieur le Ministre, à examiner le mérite de la loi du 18 mai 1878. Ce qui est certain, c'est qu'elle ne fut ni présentée, ni votée comme l'expression d'une modification appliquée au système général de l'exploitation des chemins de fer en France. Elle fut l'œuvre de nécessités impérieuses, le seul moyen de mettre un terme immédiat à une situation financière déplorable, d'assurer la continuation de services dont l'interruption eût été funeste pour le commerce, elle fut une mesure de préservation et de salut; et, à ce titre, elle ne peut être qu'approuvée, sans que cette approbation implique un acquiescement au principe du rachat et de l'exploitation des chemins de fer par l'État.

Les résultats de l'exploitation des lignes rachetées en vertu de la loi du 18 mai 1878 ont été infructueux, et cet insuccès, qui provient, dans une certaine mesure, de causes inhérentes au mode lui-même d'exploitation, a été surtout produit par la mauvaise constitution d'un réseau composé de lignes éparses, non soudées entre elles, enserré dans les

divers tracés d'une Compagnie puissante et homogène. C'est dans le but de remédier aux inconvénients de cette situation que vous avez demandé à la Chambre des députés l'homologation de la convention intervenue, le 10 février 1880, entre l'État et la Compagnie d'Orléans. La Chambre de commerce de Bordeaux, Monsieur le Ministre, ne peut que donner son entière approbation à cette convention. Elle a, en effet, le mérite, grâce à la cession faite par la Compagnie d'Orléans de toutes ses lignes situées à l'Ouest de la ligne de Paris à Bordeaux par Orléans et Tours, de donner au réseau de l'État une importance réelle, une sphère d'action indépendante, et des aboutissants à tous les ports de mer du littoral de Brest à Bordeaux. Elle établit, en outre, avec la Compagnie d'Orléans un *modus vivendi* qui sera un obstacle invincible à ces détournements irrationnels de parcours, qui n'ont d'autre raison d'être qu'un esprit d'hostilité complètement stérile pour l'intérêt général. Elle assure enfin au grand port commercial du Sud-Ouest, non seulement une gare distincte de celle du chemin d'Orléans, mais encore une ligne directe vers l'Ouest et le Nord de la France. Ces dispositions rationnelles, inspirées, Monsieur le Ministre, par une appréciation élevée des développements indéfinis du commerce, contribueront, nous ne saurions en douter, à créer sur tout le littoral de nouveaux courants d'affaires éminemment utiles au réseau de l'État et dont la Compagnie d'Orléans profitera elle-même, quoique indirectement.

C'est en opposition cependant à ce projet qui, nous l'avons déjà dit, a notre entière approbation, que la Com-

mission des chemins de fer propose le rachat par l'État de l'entier réseau du chemin de fer d'Orléans.

Quelle est la raison d'être de cette proposition? Quelles seraient les conséquences de son adoption?

I

Il nous est difficile, Monsieur le Ministre, de bien saisir les motifs sur lesquels la Commission des chemins de fer s'appuie pour légitimer son idée de rachat. Ils ne ressortent d'aucun document officiel; et nous sommes forcés d'attribuer une résolution aussi considérable à cette impression vague, irréfléchie, assez facilement acceptée cependant, que l'exploitation par l'État des lignes ferrées assurerait au commerce des abaissements de tarifs, des améliorations de service que la gestion des Compagnies est impuissante à procurer. Telle est bien la situation, et ce serait une étrange illusion de croire que le rachat proposé du réseau entier de l'Orléans puisse être considéré comme une mesure uniquement inspirée par la nécessité de remédier à un fait spécial. C'est la première étape du système de l'absorption par l'État des voies ferrées, c'est tout au moins le premier pas fait dans un mode d'exploitation qui ne pourra fonctionner d'une manière régulière qu'à la condition d'être généralisé.

L'exploitation par l'État des chemins de fer est-elle donc susceptible de procurer au commerce des abaissements de tarifs? Voilà le point précis à examiner.

Nous devons le dire tout d'abord, Monsieur le Ministre, les expériences déjà faites fournissent une réponse péremptoire à la question qui nous occupe. Dans tous les pays où l'État a voulu diriger le service des chemins de fer, il ne l'a fait que dans des conditions désastreuses relativement à celles qu'assurait la gestion des Compagnies.

En France, les tarifs du réseau des Charentes et de la Vendée, actuellement exploité par l'État, sont supérieurs à ceux de l'Orléans, et c'est cette infériorité des taxes d'une Compagnie concurrente sur laquelle M. Wilson s'appuie pour en demander l'absorption.

Sur les chemins de fer de Belgique, le coefficient d'exploitation, c'est-à-dire le rapport entre la dépense et la recette est de 67 0/0, tandis que dans les Compagnies belges, il est de 56 0/0. Les chemins de fer d'État austro-hongrois exploitent à 69 0/0. Les Compagnies du même royaume à 63 0/0.

En Suède, la proportion est de 70 0/0 pour l'État, contre 60 0/0 pour les Compagnies.

En Allemagne, l'Etat 63 0/0, les Compagnies 52 0/0.

Un exemple plus topique est celui-ci : en 1852, le Gouvernement belge a racheté les lignes du Grand-Luxembourg. Le coefficient d'exploitation qui, pour 1852, sous la gestion des Compagnies privées, était de 54 0/0 s'est immédiatement élevé en 1853 à 75 0/0 (1).

Nous pourrions citer, Monsieur le Ministre, d'autres exemples établissant ce fait, indiscutable aujourd'hui, que

(1) Brochure de M. Malo, ingénieur, page 24.

l'État ne saurait exploiter dans des conditions aussi avan-
tageuses que les Compagnies. Or, les choses étant ainsi,
comment admettre que l'État pût songer à diminuer l'im-
portance des tarifs, soit les éléments des recettes, alors
qu'il aurait à subir des augmentations considérables de
dépenses. Il ne pourrait évidemment le faire qu'en créant
un déficit considérable, que de nouveaux impôts seraient
certainement appelés à combler.

Laissons donc de côté ces promesses fallacieuses d'allé-
gement de tarifs et, disons-le franchement en appréciant
cette importante question avec le sens pratique que donne
l'habitude des affaires, l'exploitation des chemins de fer
par l'État est le moyen certain d'assurer l'immobilité des
tarifs et de rendre possible leur relèvement.

Nous venons d'indiquer que les frais d'exploitation des
lignes confiées hors de France à la gestion de l'État varient
entre 63 et 67 0/0, et atteignent même, exceptionnellement,
75 0/0. Il résulte des états de gestion des lignes françaises
en 1878, que la dépense pour assurer le service de la re-
cette a été de 47 0/0 seulement, que le transport des mar-
chandises de petite vitesse a atteint le chiffre de 8 milliards
de tonnes kilométriques, que ce transport a produit
484 millions de francs et que le tarif perçu a été uniquement
de 6 centimes par tonne transportée à un kilo-
mètre (1). Or, dans ces conditions, pour que l'État se
résolût à favoriser le commerce d'un abaissement moyen de
1 centime, c'est-à-dire à réduire le tarif moyen à 5 centimes

(1) M. Level, page 12.

il faudrait qu'il consentît à accepter une diminution inévi-
table d'un sixième dans les recettes, c'est-à-dire de 80 millions
de francs. Nous vous le demandons, Monsieur le Ministre,
étant admis que l'État fût chargé de l'exploitation des
chemins de fer, serait-il sage, serait-il prudent d'inaugurer
le fonctionnement d'un service dont les dépenses seraient
incontestablement augmentées, par la privation de res-
sources s'élevant à un chiffre aussi considérable? Nous ne le
croyons certainement pas, et alors le premier acte admi-
nistratif de l'État substitué aux Compagnies serait évi-
demment de maintenir les tarifs actuels. Mais le commerce,
ainsi déçu dans les heureuses perspectives de diminution
de taxes que l'on fait briller à ses yeux, aurait-il du
moins des motifs sérieux d'espérer qu'une satisfaction tar-
dive pourra enfin lui être donnée? Hélas! non, Monsieur le
Ministre. A partir du jour où l'État serait devenu le
directeur du service des voies ferrées, il ne pourrait cer-
tainement administrer qu'avec ses habitudes, ses tendances,
ses traditions.

Or l'État, il faut le dire, est et ne peut être qu'essen-
tiellement fiscal, chargé de pourvoir aux charges de ser-
vices immenses, enserré dans les liens rigoureux d'un
budget qui fixe ses ressources, détermine ses dépenses;
son premier devoir est d'assurer la réalisation des prévi-
sions législatives, son unique souci doit être de faire
rendre aux éléments constitutifs de recettes tout ce qu'ils
sont susceptibles de produire; il n'est, quant à cette
partie de ses fonctions, qu'un agent de perception, et si
sous l'impression d'un sentiment irréfléchi nos législateurs

2

croient convenable aujourd'hui de lui confier la direction d'un service qui se lie étroitement avec les physionomies diverses et mobiles du commerce, qui doit forcément se prêter aux combinaisons multiples que comportent les affaires, soyez assuré, Monsieur le Ministre, que l'État sera forcément réfractaire aux exigences d'une situation si complètement opposée à ses tendances. Il ne verra dans l'exploitation des voies ferrées qu'une source de revenus, qu'un instrument susceptible d'augmenter les ressources budgétaires; il opposera forcément à toute demande de réduction de taxe la suprême raison des nécessités financières, l'impossibilité de pourvoir au remplacement des recettes supprimées; et, si une fatalité déplorable voulait que des circonstances malheureuses vinssent à compromettre la fortune publique, ou que des esprits inintelligents fussent chargés de la direction des affaires du pays, qui ne comprend que l'élévation des tarifs serait le moyen naturellement indiqué pour créer dans le premier cas des ressources immédiates, et dans la deuxième hypothèse pour seconder des combinaisons politiques ou favoriser des tendances protectionnistes, nuisibles au développement commercial?

Est-ce donc au surplus que l'État, pour être en mesure de faire jouir le commerce de ces abaissements de tarifs, dont on fait briller à ses yeux la séduisante perspective, a besoin d'abdiquer son rôle naturel, indépendant, d'arbitre désintéressé des intérêts du pays, pour accepter la situation modeste d'entrepreneur de transports?

Les profits particuliers que l'État retire de l'exploitation

des chemins de fer, soit en recettes perçues gratuitement pour compte du Trésor, soit en économies réalisées, se sont élevées en 1878, à 230 millions environ (recettes perçues, 157,873,263 francs ; économies réalisées, 72,093,704 francs [1]). Tous les éléments qui concourent à former le montant des recettes perçues, soit 158 millions environ, sont d'une nature essentiellement fiscale.

Que l'État diminue ces impôts divers de 50 0/0, qu'il les supprime même, s'il le croit possible, et sans retard, sans préjudice aucun pour les intérêts financiers qu'elles sont appelées à desservir, les Compagnies vont diminuer leurs tarifs de un centime par tonne, dans la première hypothèse, de deux centimes dans la deuxième. Mais, Monsieur le Ministre, nous n'ignorons pas que si les Compagnies ont des obligations nombreuses à remplir et que, si pour y faire face, elles ont besoin de conserver la plénitude de leurs ressources, l'État est également chargé de pourvoir à des services de toute nature et que l'on ne pourrait, sans témérité, renoncer aux moyens financiers, qui en assurent la marche; aussi, nous n'indiquons cette possibilité certaine de réaliser immédiatement un abaissement dans les Tarifs de transport, que, pour démontrer qu'étant donné que l'on veuille procéder à l'aide de l'imprévoyance à des réformes désirables d'ailleurs, il n'est pas nécessaire de bouleverser toute une organisation financière et administrative, compliquée il est vrai, mais judicieusement entendue, et qu'il est possible d'arriver plus simplement

(1) Emile Level, page 17.

à ce résultat, en diminuant les impôts qui contribuent d'une façon toute particulière au maintien des tarifs incriminés.

Si donc le contre-projet présenté par la Commission des Chemins de fer n'a été inspiré que par le louable désir de fournir au commerce des prix de transports amoindris, cette Commission a certainement oublié d'indiquer à l'aide de quel moyen l'État pourra arriver à ce résultat.

II

Mais ce contre-projet a-t-il du moins le mérite de faire entrevoir au commerce des avantages appréciables ressortant de l'indication des modifications à établir dans le système des tarifs ?

Offre-t-il enfin la perspective de bénéfices financiers à réaliser par l'État ?

Il nous est impossible, Monsieur le Ministre, de donner aux observations qu'appelle l'examen de ces deux questions, toute la précision désirable ; car la Commission des chemins de fer n'indique en aucune façon quel est le système à l'aide duquel l'État, propriétaire des chemins de fer, devra assurer leur exploitation. Un honorable député, ayant un jour à se prononcer sur cette question, disait : « Quand nous serons possesseurs des chemins de fer, nous » verrons quel usage nous ferons de ces voies ferrées. » L'honorable M. Wilson, traitant, à l'occasion du rachat de l'Orléans, le même sujet, disait, à la fin de son rapport : « Ajoutons que l'opération du rachat n'engage en aucune

» façon l'avenir; et la détermination du mode d'exploita-
» tion auquel il conviendra de soumettre les lignes reste
» une question ouverte et distincte de la question du
» rachat. »

Qu'il nous soit permis de le dire, c'est là une triste pers-
pective. Protégé, contre des augmentations excessives, par
les conditions générales qui déterminent les prix du trans-
port, encouragé par des abaissements successifs, porté vers
des entreprises nouvelles par des tarifs de diverses natures,
le commerce s'est développé, transformé; il a créé des
industries inconnues, ouvert des courants d'affaires dont la
possibilité n'était pas soupçonnée, et il accepterait, sans de
justes appréhensions, la perspective de modifications non
définies, susceptibles, peut-être, de compromettre ses plus
sérieux intérêts ! Vous ne le pensez point ainsi, Monsieur
le Ministre, nous en sommes assurés, vous comprenez
aussi bien que nous toute l'importance d'une situation qui
peut, le cas échéant, avoir la gravité d'une révolution éco-
nomique, et pour justifier nos appréhensions, nous allons
examiner brièvement les conséquences qui peuvent résul-
ter des divers modes possibles d'exploitation des voies
ferrées par l'État.

Trois hypothèses sont admissibles.

L'État administrera, à l'aide des tarifs actuels, ou bien
il traitera avec une Compagnie fermière; peut-être, enfin,
modifiant radicalement le système actuel, il appliquera
des idées qui paraissent accréditées auprès de certains
esprits, et établira rigoureusement, sur tout le réseau, un
même prix pour une même distance parcourue.

Si l'État administre à l'aide des tarifs actuels, il est bien permis de se demander quelle aura pu être l'utilité d'un changement de direction ; — que si, au contraire, il traite avec des Compagnies fermières, que d'illusions perdues au sujet de la diminution des prix de transport. — Les Compagnies, qui auront traité avec l'État et qui, en vertu de leurs contrats, auront des obligations financières à remplir, seront évidemment opposées à toutes réductions de taxe susceptibles de diminuer leurs revenus ; et, si l'État, pour réaliser les vœux du commerce, veut user d'un droit omnipotent et abaisser les tarifs, il sera forcément obligé de demander à l'impôt les *subsides* nécessaires pour indemniser les Compagnies dépouillées ou pour compenser, dans les caisses du Trésor, les déficits résultant des perceptions non réalisées.

Mais la troisième hypothèse mérite une plus sérieuse attention ; — elle présente, en effet, un aspect de simplicité susceptible de séduire les meilleurs esprits. Elle ne contient au fond qu'un principe d'uniformité essentiellement nuisible pour le commerce.

« Il est dans la vie des nations comme dans celle des » hommes, dit un écrivain distingué, certains moments où » une sorte de fièvre vient obscurcir la notion du vrai et du » faux. Nous sommes dans une de ces périodes pour tout » ce qui touche aux questions économiques...

» Considérer la fixation des tarifs comme un droit réga- » lien, donner à l'État, à la communauté, le droit de régler » les prix de transport, est certes une des formes les plus » curieuses et les plus nouvelles du communisme ; — car, il

» ne faut pas s'y tromper, les chemins de fer ne peuvent
» rester isolés dans cette réglementation à outrance, et
» tous les transports par eau aussi bien que sur routes
» devront passer à leur tour sur ce lit de Procuste (1). »

Actuellement, les Compagnies de chemin de fer accomplissent leurs transports à l'aide de tarifs de diverses natures, qui établissent pour la petite vitesse un tarif moyen par tonne kilométrique de 0 fr. 06 c., alors que sur les chemins badois, russes, espagnols, du sud de l'Autriche, de la Bavière, de l'État prussien, de la Hollande et de l'Italie, le tarif moyen est de 7.92, 7.68, 7.65, 7.33, 7.32, 6.88, 6.80 et 6.79. Ces tarifs dits différentiels, spéciaux, de transit et internationaux préoccupent, surtout par leur nombre, l'opinion publique, et sont l'une des principales causes qui portent vers le rachat des chemins de fer les hommes animés des intentions les plus sincères.

Examinons brièvement, avec l'aide d'un Ingénieur distingué (M. E. Level), ces divers modes de tarification.

Les tarifs différentiels sont établis avec une limite maximum sur des bases kilométriques décroissantes, à mesure que le parcours augmente.

Le commerce n'y est pas opposé et en demande au contraire l'extension; ils permettent seuls, en effet, à l'industrie, au commerce et au consommateur de recevoir sur un point quelconque du territoire à des prix de revient à peu près uniformes, les matières premières ou les denrées indispensables pour la consommation.

(1) A. Brière, *Revue des Deux Mondes*, 1er avril 1880.

Les *tarifs spéciaux* sont généralement des tarifs différentiels, mais à prix fermes de gare en gare. Leur utilité est généralement appréciée, et on n'élève à leur encontre que des objections d'une importance secondaire, auxquelles il est inutile de s'arrêter.

Les *tarifs communs* sont des taxes de réseaux différents soudés ensemble, et perçus comme s'il s'agissait d'une Compagnie unique; ils ne sont pas critiqués; on se plaint au contraire de leur insuffisance.

Les *tarifs de transit* sont certainement ceux dont on critique l'application avec le plus de vivacité, en reprochant aux Compagnies d'établir ces tarifs sur des bases inférieures à celles des taxes indigènes, et d'organiser ainsi, sur les marchés extérieurs, la concurrence contre les produits français destinés à l'exportation.

Ce reproche serait assurément fondé, s'il était établi que, sans le tarif de transit incriminé, la marchandise étrangère transportée resterait immobilisée à l'extérieur sur les lieux de production, et n'irait pas faire concurrence sur le marché de consommation au produit français similaire; mais il n'en est pas ainsi. Si les Compagnies françaises n'établissaient pas sur leurs réseaux des tarifs de transit, c'est-à-dire des tarifs de concurrence à l'encontre des lignes étrangères, les produits étrangers ne cesseraient pas pour cela d'aller approvisionner les consommateurs auxquels ils sont destinés, ils seraient seulement dirigés vers leur destination par toute autre voie que par les chemins de fer français; ils emprunteraient spécialement la route allemande, au grand détriment des intérêts des Com-

pagnies et de ceux de l'État, avec lesquels ils sont étroite-
ment liés au point de vue de la perception.

Des critiques également vives s'élèvent contre les *tarifs
internationaux*; on leur reproche de favoriser les pro-
duits étrangers, mais cette fois sur le marché français lui-
même en constituant de véritables primes à l'importation.

Nous n'essayerons pas, Monsieur le Ministre, de répon-
dre en détail à toutes les énonciations de faits mises en
évidence pour justifier une semblable accusation; ce serait
donner à ce travail une étendue démesurée. Il nous suffit
de bien préciser l'esprit du système des tarifs internatio-
naux, pour faire ressortir le mérite des accusations dont
ils sont l'objet.

Les tarifs internationaux sont éminemment favorables
au consommateur; ils ont surtout pour but d'assurer la
possibilité de l'usage des marchandises d'origine étran-
gère, dans des conditions de transport par voie ferrée
égales à celles que peut procurer tout autre moyen de
locomotion.

Un seul exemple fera parfaitement ressortir notre
pensée; il a le mérite de répondre à l'un des principaux
griefs élevés contre les tarifs internationaux.

Lens, centre du bassin houiller du Pas-de-Calais, fait un
grief à la Compagnie du Nord du tarif de 7 fr. 40 c. par tonne,
qu'elle applique au transport du charbon au départ de
toutes les frontières de terre et de mer pour Paris, le grand
objectif des Sociétés houillères. On lui reproche d'avan-
tager l'importation des charbons belges et anglais, au
détriment des houilles françaises.

Le fait est exact en lui-même; le tarif de 7 fr. 40 c. existe, mais quelles en sont les conséquences? Si le tarif de 7 fr. 40 c. était supprimé, les houilles étrangères cesseraient-elles de faire concurrence sur le marché de Paris aux houilles françaises? En aucune façon.

Le charbon belge pénètre en France par les canaux, et la navigation le porte à Paris moyennant le prix inférieur de 6 fr. 50 c.

Les houilles anglaises arrivent à Rouen, et là, un transbordement a lieu sur des péniches, qui remontent la Seine jusqu'à Paris.

La suppression du tarif incriminé n'aurait donc pas pour conséquence de détruire la concurrence étrangère; elle produirait seulement un certain relèvement dans les prix de transport par la batellerie, au grand détriment de l'industrie.

Les tarifs internationaux ne sont autre chose que des tarifs communs concertés entre les Compagnies françaises et étrangères; s'ils ont facilité l'accès du marché français aux marchandises exotiques, ils ont démesurément agrandi le débouché des produits de l'industrie nationale. Ce sont des tarifs de réciprocité, et il est facile d'apercevoir, derrière des accusations qui ne résistent pas à un examen approfondi, des aspirations dissimulées vers des idées protectionnistes que le Gouvernement ne voudra certainement pas favoriser.

Ces divers tarifs si décriés ont cependant produit des résultats; ils ont assuré les progrès du commerce et de l'industrie, contribué puissamment à l'augmentation de la

richesse publique; et, si l'État, devenu propriétaire des chemins de fer, veut renoncer à leurs combinaisons diverses, pour appliquer une tarification unique, il sera bien permis de se demander quelles pourront être, au point de vue de l'intérêt commercial, les conséquences de cette mesure. Nous ne craignons pas de le dire, elles pourront être désastreuses: — que de perturbations industrielles! que d'impossibités imprévues! que de modifications profondes dans les relations d'affaires! que de mécomptes financiers enfin. Nous ne pouvons évidemment préciser toutes les suites probables d'un pareil fait; mais il nous est impossible de nous soustraire à cette impression vraie, profonde, que procure la menace d'un événement qui laisse le champ libre à toutes les éventualités fâcheuses, sans offrir la moindre perspective de réelles améliorations.

Disons seulement qu'en principe, un tarif unitaire établi sans qu'il soit tenu compte de la nature de la marchandise, des conditions spéciales du parcours, est, par sa nature, complètement opposé aux conditions vitales du commerce. Les matières premières ne peuvent supporter des frais aussi considérables que les produits fabriqués. Il importe fort peu, dit avec raison un publiciste déjà cité, que le chocolat, qui vaut 4,000 francs ou la tonne de soieries, qui en vaut peut-être 50,000, paient quelques centimes de plus ou de moins, mais ce qui importe, c'est que les engrais puissent parcourir 700 kilomètres pour 21 francs, soit à raison de 0 fr. 03 c. par tonne et par kilomètre ; ce qui importe, c'est que les fers du bassin de l'Aveyron puissent soutenir la concurrence avec les fers anglais jusqu'en

Bretagne, en parcourant plus de 1,000 kilomètres pour 31 francs, etc. Ce qui importe, ajouterons-nous, c'est que le commerce puisse retirer de régions réputées inaccessibles des produits qui seraient sans valeur sans des conditions spéciales de transport; c'est que l'industrie puisse offrir à tout consommateur, qui contribue dans des proportions uniformes aux charges du pays, et à des prix accessibles à tous, les utiles produits de son initiative.

Il nous paraît donc incontestablement établi que l'État, maître des chemins de fer, sera complètement impuissant à assurer au commerce des avantages appréciables soit à l'aide d'une exploitation indirecte, soit à l'aide d'une gestion personnelle. Il n'arrivera fatalement et malgré lui qu'à provoquer une crise dangereuse.

La mesure du rachat sera-t-elle du moins favorable aux finances de l'État?

Aucune illusion n'est possible à ce sujet, Monsieur le Ministre. Nous avons déjà démontré que la gestion de l'État amènerait forcément des découverts dont l'importance ne peut être exactement appréciée. Il faut donc en tenir compte; mais il existe une autre cause d'éventualités bien autrement redoutables. Comment s'opérerait le rachat? A quelles conditions pourrait-il être effectué? Les partisans de ce système ont promptement indiqué la solution en affirmant que les bases en sont prévues par les termes des contrats de concession qui établissent d'ores et déjà le compte du rachat de l'Orléans. L'État, disent-ils, devra payer, pendant les soixante-seize ans qui restent à courir, une indemnité de 80,374,270 francs, plus des intérêts sur

un capital de 68,000,000 de francs environ, et enfin une autre annuité de 5,636,984 francs, soit ensemble et annuellement bien près de 90 millions à verser aux actionnaires de cette Compagnie. Or, comme le rachat de l'Orléans n'est que le prélude du rachat des autres lignes, il faudra évidemment établir les comptes des rachats ultérieurs à l'aide des mêmes éléments. Nous voilà déjà en présence d'obligations énormes, qui n'ont, il est vrai, rien de bien redoutable, si les recettes qui seront alors encaissées par l'État conservent leur fixité habituelle. Mais qui oserait, qui pourrait en répondre ? Le mode nouveau d'exploitation, l'impossibilité de se soustraire à ces idées de diminution de tarifs, qui forment la raison alléguée de l'idée du rachat lui-même, — les événements politiques, économiques, peuvent apporter de ce chef de singuliers mécomptes — qu'importe, néanmoins, dans une certaine mesure, s'il n'existait pas d'autres éventualités de complications funestes.

Les bases du rachat, dit-on, sont indiquées par les termes des contrats de concession ; mais en échange des obligations imposées aux Compagnies, ces contrats leur assuraient la certitude d'une exploitation fructueuse, indépendante de nouvelles charges pendant un délai déterminé ; or, les conventions de 1859 sont intervenues. Aux termes de ces conventions, les Compagnies, s'associant dans un but patriotique aux vues de l'État, ont consenti à limiter leurs bénéfices et à en déverser l'excédent à la décharge de la garantie d'intérêts laissée provisoirement à la charge de l'État. Cette convention a été loyalement exécutée par les Compagnies, chaque année, par suite de l'augmentation du

trafic ; le déversoir produit des effets de plus en plus appréciables, et il est permis d'espérer qu'avant l'expiration du délai de cinquante ans, fixé pour son fonctionnement, il aura complètement nivelé la situation. Exiger des Compagnies avant le terme prévu, le remboursement des avances faites par le Trésor public serait une prétention fort contestable ; il n'appartient pas au pouvoir législatif de rompre sans indemnité un contrat si librement consenti, et les tribunaux auront évidemment à régler, le cas échéant, une situation des plus compliquées. Dans cette hypothèse, quelles éventualités fâcheuses ! Quels mécomptes financiers ne sont pas à redouter ! Il y aurait probablement lieu de résilier complètement le contrat ; et alors, suivant l'opinion de personnes autorisées, ce ne serait plus seulement une annuité de 450 millions de recettes nettes et les 35 millions de garantie d'intérêts que le Trésor aurait à payer aux Compagnies ; il faudrait encore y ajouter un capital de plus d'un milliard pour prix du matériel roulant et autres objets mobiliers.

Nous avons terminé cette étude, qui n'est, en partie, que le résumé d'appréciations diverses de travaux remarquables déjà publiés, mais qui, nous l'espérons, Monsieur le Ministre, aura du moins à vos yeux le mérite, en tant qu'émanant d'un corps représentatif uniquement soucieux des vrais intérêts du pays, d'appuyer avec quelque autorité les desseins judicieux, les vues pratiques et salutaires que vous avez émis relativement à la solution de cette importante question.

Il ne nous reste plus qu'à conclure.

III

Nous approuvons complètement le projet de loi que vous avez soumis à la sanction de la Chambre des députés, le 12 février 1880 ; nous l'approuvons, parce qu'il met fin à une situation intolérable, — qu'il constituera un réseau indépendant, homogène, ayant des éléments suffisants d'activité, — susceptible de créer de nouveaux courants commerciaux, profitable aux intérêts généraux du pays, ouvrant des communications nouvelles et directes entre la métropole commerciale du Sud-Ouest et l'Ouest de la France et Paris. Nous l'approuvons enfin, parce que la convention intervenue règle à *priori* la nature et le mode des relations qui devront exister avec la Compagnie d'Orléans , et met ainsi un obstacle immédiat aux difficultés qui pourraient être un obstacle à son fonctionnement régulier.

Nous sommes complètement opposés au contre-projet présenté par la Commission des chemins de fer, parce que son adoption consacrerait le principe du rachat des chemins de fer et de leur exploitation par l'État, parce qu'il demeure pour nous parfaitement établi que l'État serait impuissant à réaliser les abaissements de tarifs que le commerce est en droit de réclamer, et qu'il ne pourrait y procéder de même pour le rachat, qu'en subissant des aléas financiers désastreux pour les contribuables et pour le Trésor public.

Et maintenant, Monsieur le Ministre, puisqu'à l'occasion

d'un fait spécial le sujet à traiter s'est agrandi et que la Chambre de commerce a été obligée, pour soutenir vos vues judicieuses, d'entrer dans des considérations soulevées par le projet de la Commission, il est opportun qu'elle vous fasse connaître l'ensemble de ses vues sur une question si importante.

Nous sommes opposés au principe du rachat des chemins de fer et à leur exploitation par l'État ; nous disons que le système actuel d'exploitation a produit des résultats inespérés pour la fortune publique, a constitué un ensemble admirable de voies de communication, contient en germe la possibilité de leur donner d'une façon pratique de nouveaux et importants développements. Mais nous n'entendons point soutenir pour cela qu'il n'y ait pas encore des améliorations considérables à réaliser ; telle n'est pas notre pensée et nous croyons, au contraire, qu'il est urgent de donner, dans la mesure du possible, des satisfactions légitimes. Abaissements, uniformité, simplification de taxes, améliorations des tarifs spéciaux de transit; internationaux ; tous ces points doivent être examinés avec soin, sans parti pris, résolus avec maturité. L'entente avec les Compagnies est la seule solution rationnelle, efficace ; par cette entente, on obtiendra à court délai des modifications dans les tarifs et des progrès dans les services.

L'intérêt des Compagnies doit les porter à seconder cette entente ; le devoir de l'État l'oblige à la provoquer, à la favoriser. Ces tarifs, en effet, contre lesquels des réclamations plus ou moins justifiées s'élèvent fréquemment, n'ont été établis qu'après avoir été soumis à l'approbation de

l'État et n'existent jamais qu'à titre provisoire. Il est donc de l'intérêt de tous de poursuivre franchement, loyalement, l'exécution des conventions originaires ; elles ont déjà produit des résultats bien favorables, elles peuvent en assurer de plus importants encore ; le moindre ne sera pas certainement de réaliser un jour la possession par l'État, sans bourse délier, de 40,000 kilomètres de chemins de fer avec une économie de 15 milliards sur la combinaison qu'on lui propose aujourd'hui ; certes, nous le savons, cette époque est lointaine, mais ne craignons pas de le dire, il est sage, il est prudent de laisser aux faits, de même qu'aux idées, le temps et la possibilité de produire leurs conséquences légitimes.

Les précipitations intempestives compromettent tout, ruinent même parfois les meilleures institutions ; nos devanciers, après de longues et patientes études, des efforts considérables, ont jeté les fondements d'une œuvre dont ils étaient cependant certains de ne pas recueillir tous les fruits ; aujourd'hui cette œuvre est presque accomplie, améliorons-la, étendons-en les bienfaits et soyons assurés que nos successeurs trouveront que notre mérite aura été suffisant si nous sommes parvenus à leur léguer, libre de toute charge et sans avoir compromis les finances du pays , le merveilleux instrument de civilisation et de progrès que le temps a confié à notre garde.

Telles sont, Monsieur le Ministre, les considérations qui nous ont été suggérées par l'examen d'une question qui intéresse le commerce et l'industrie aussi bien que la fortune publique. Permettez-nous d'espérer qu'elles contribueront

à l'adoption du projet que vous avez soumis à l'approba-
tion des mandataires du pays et qui propose, selon nous,
la seule solution prudente et pratique aux difficultés ac-
tuelles.

Veuillez agréer, Monsieur le Ministre, l'assurance de
notre respectueuse considération.

Armand LALANDE, O. ✳, *Président ;* Hubert
PROM, ✳, *Vice-Président ;* BEYLARD , *Secré-
taire ;* Marc MAUREL , *Trésorier ;* Henry BRU-
NET, ✳ ; Abel BAOUR; Henri BALARESQUE;
WUSTENBERG ; François CUZOL ; Charles
BEYLOT, ✳ ; P.-A. LABRUNIE ; Henri GRADIS ;
Alfred DANEY (✵ A.); Daniel GUESTIER ;
SCHŒNGRUN-LOPÉS-DUBEC ; Léon LAGROLET ;
Gabriel FAURE.

IMPRIMERIE CENTRALE DES CHEMINS DE FER. — A CHAIX ET C⁰
RUE BERGÈRE, 20, A PARIS. — 14433-0.

www.ingramcontent.com/pod-product-compliance
Lightning Source LLC
Chambersburg PA
CBHW060822280326
41934CB00010B/2764